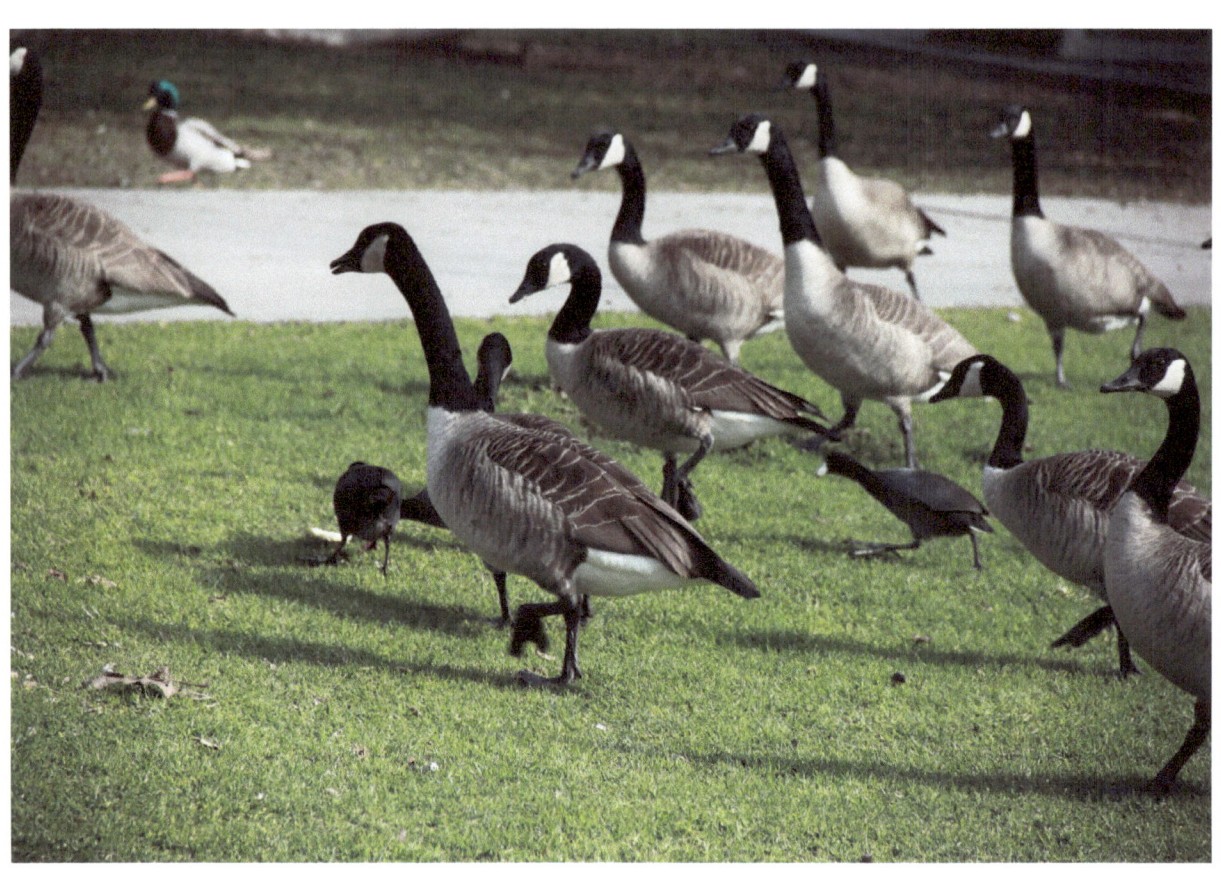

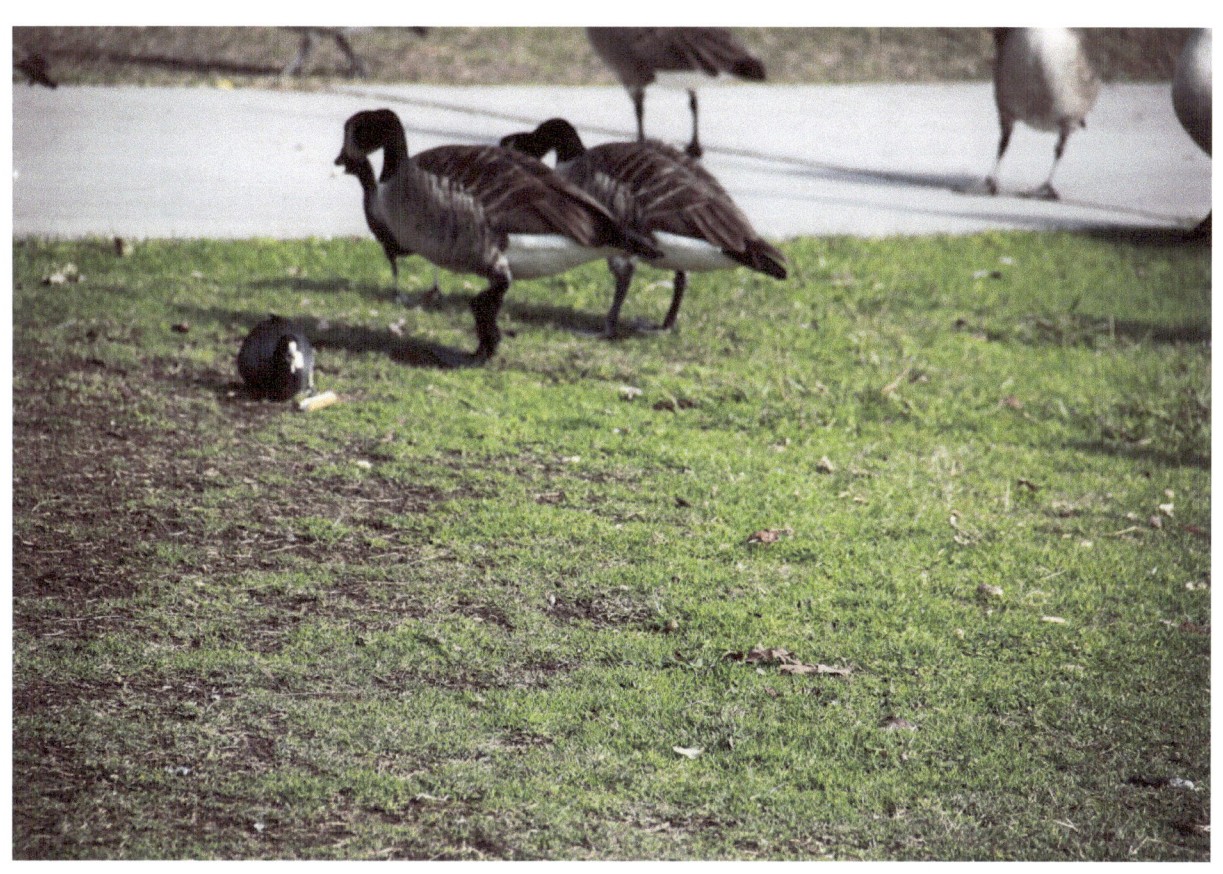

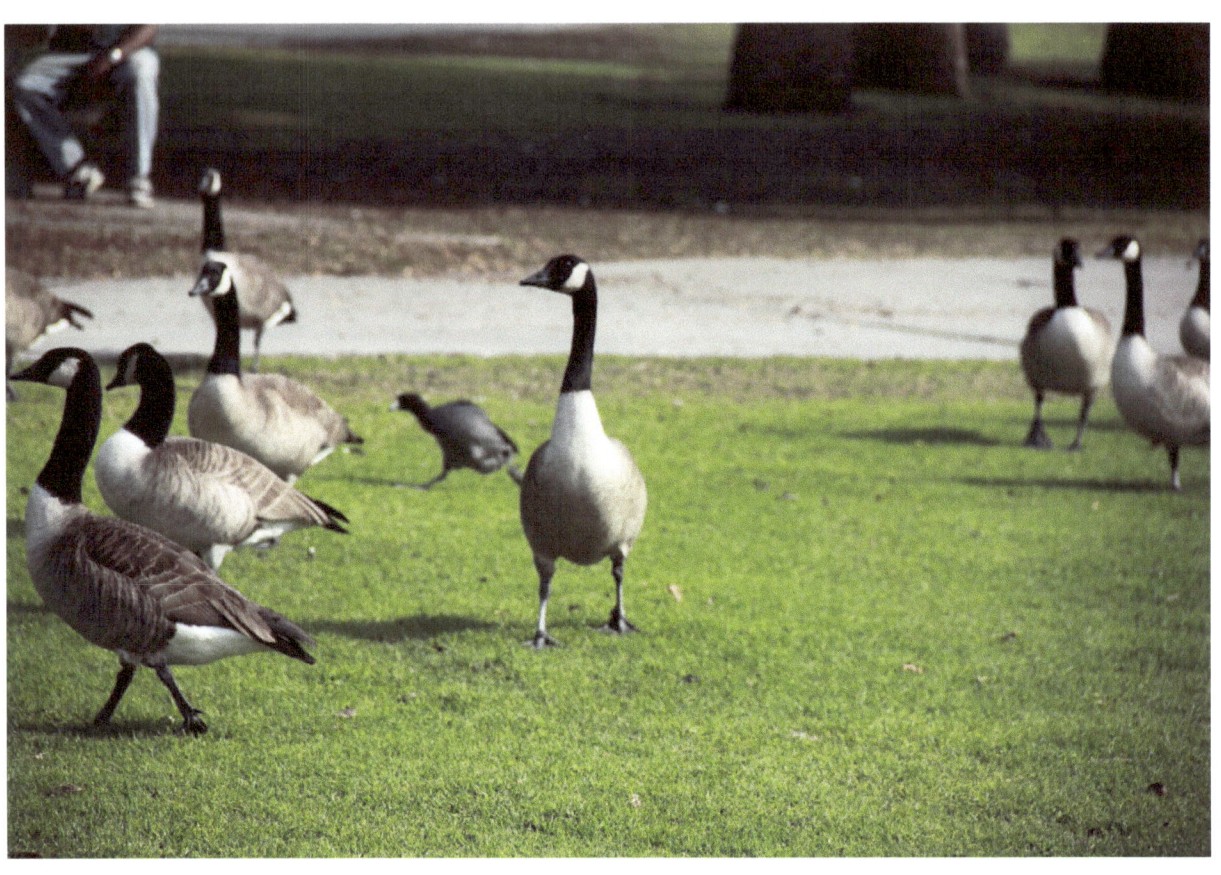

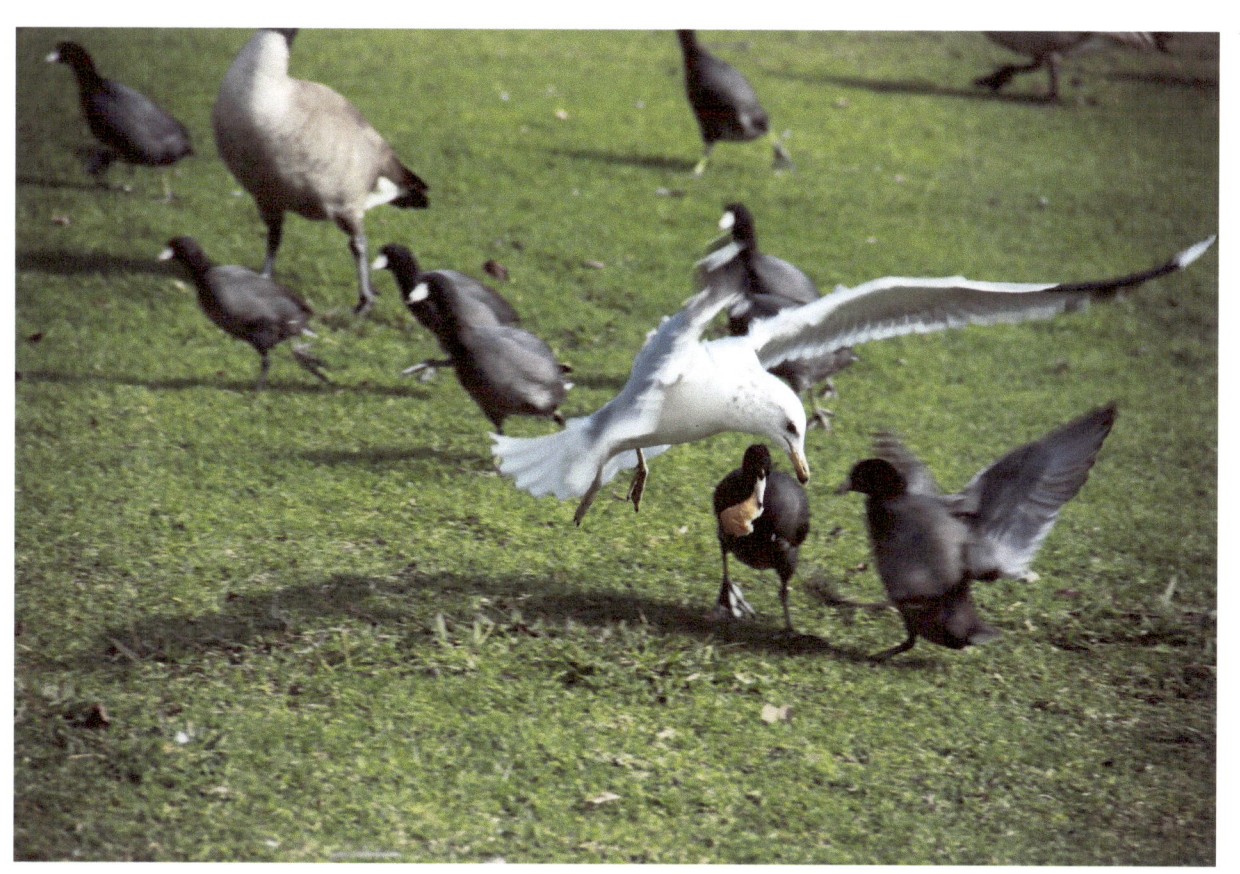

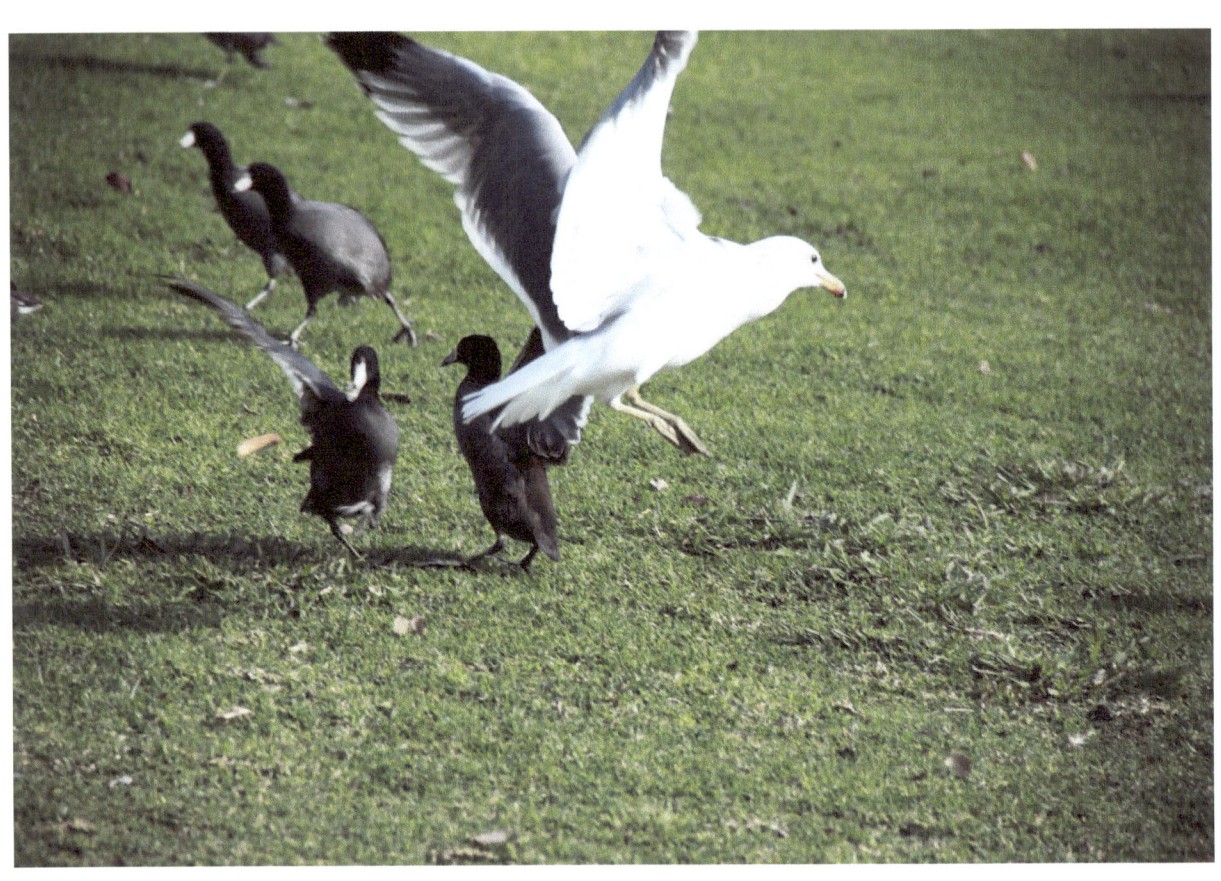

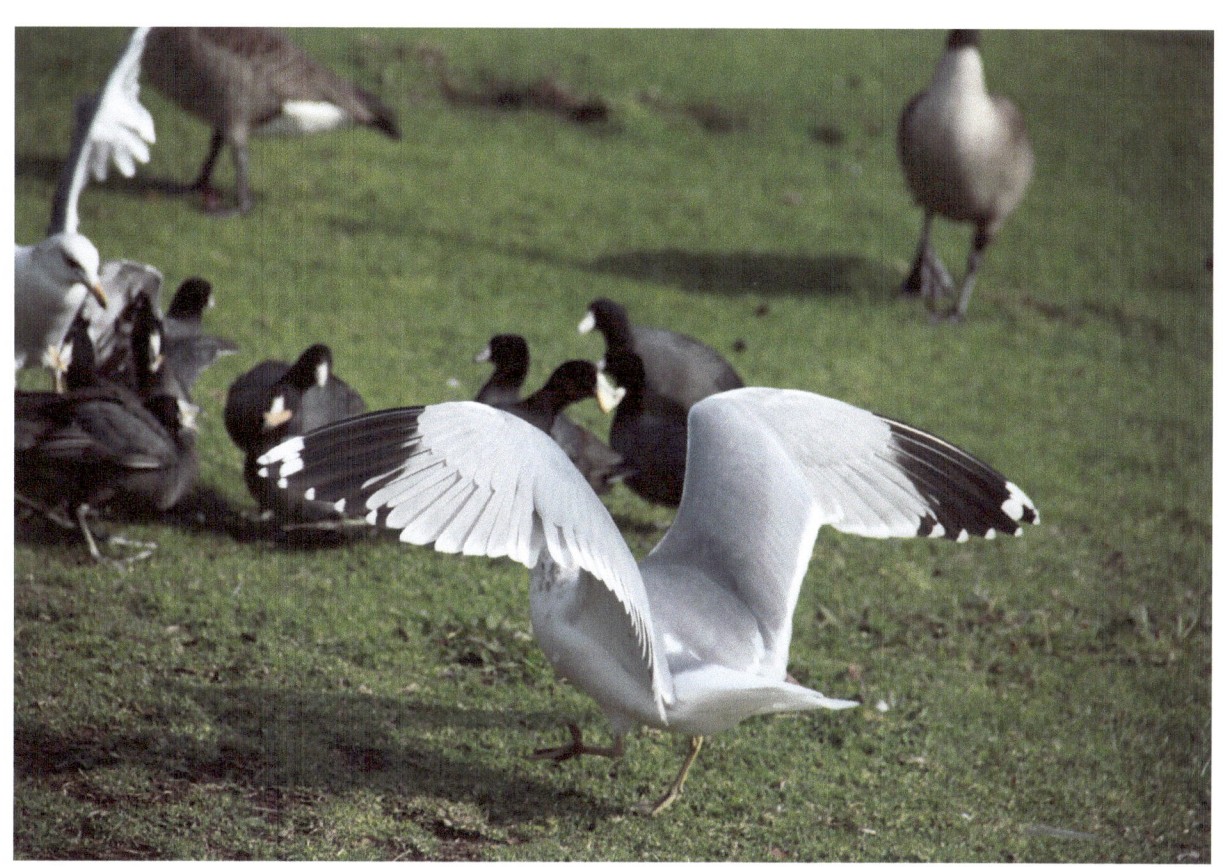

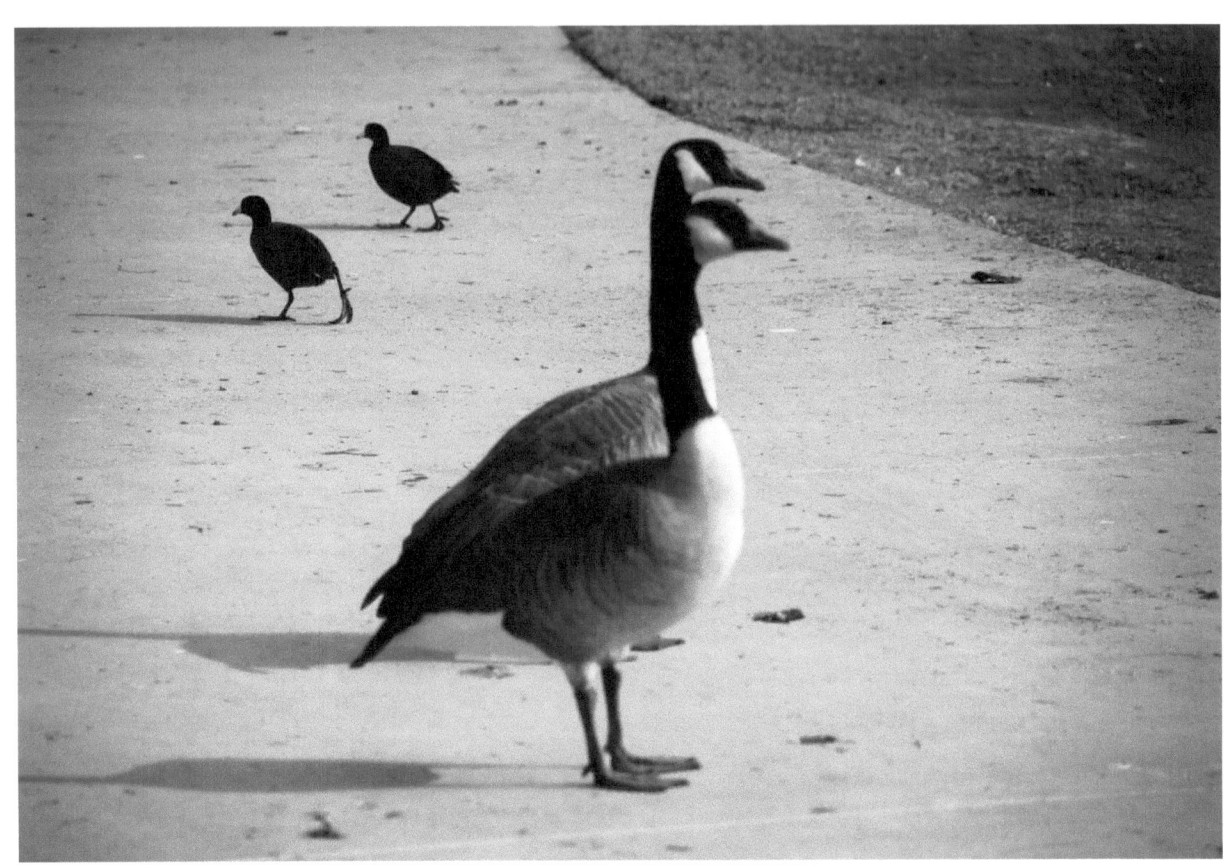

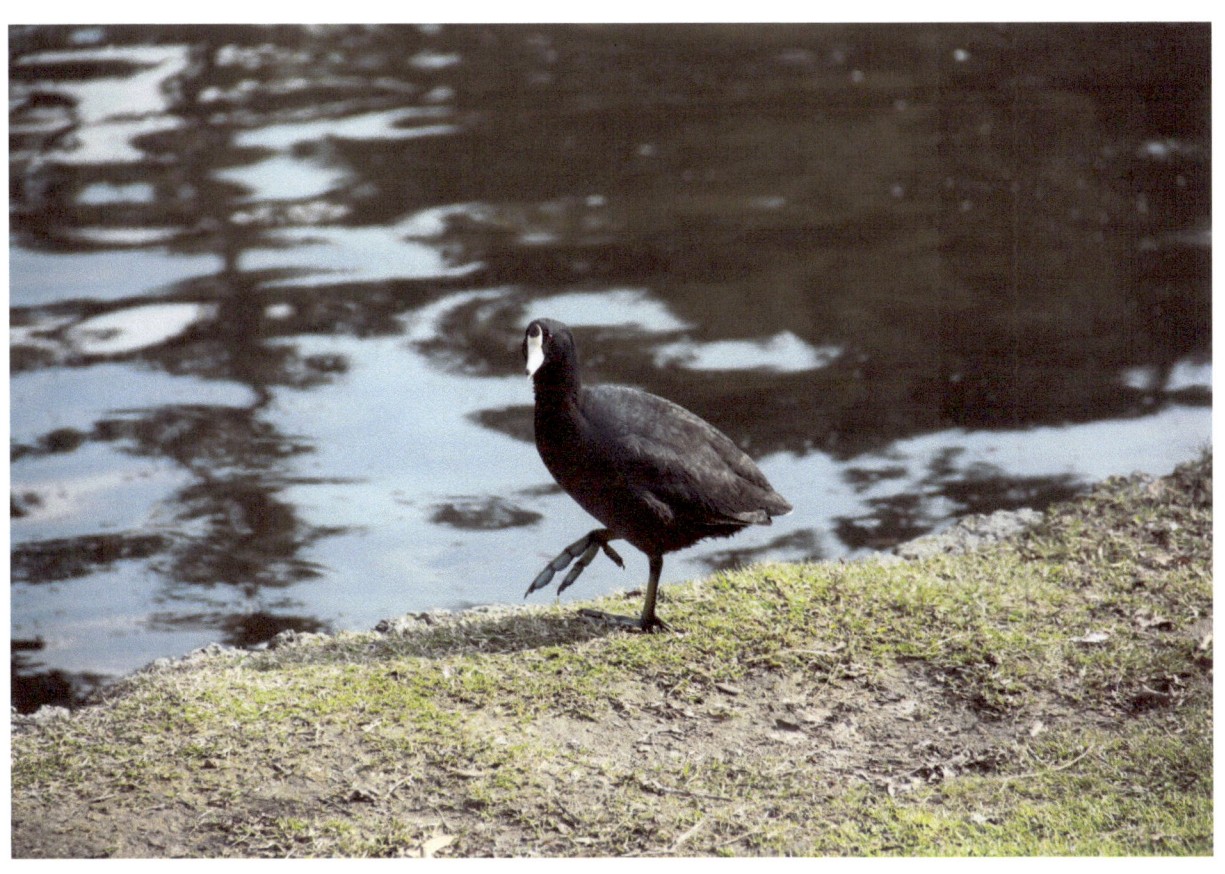

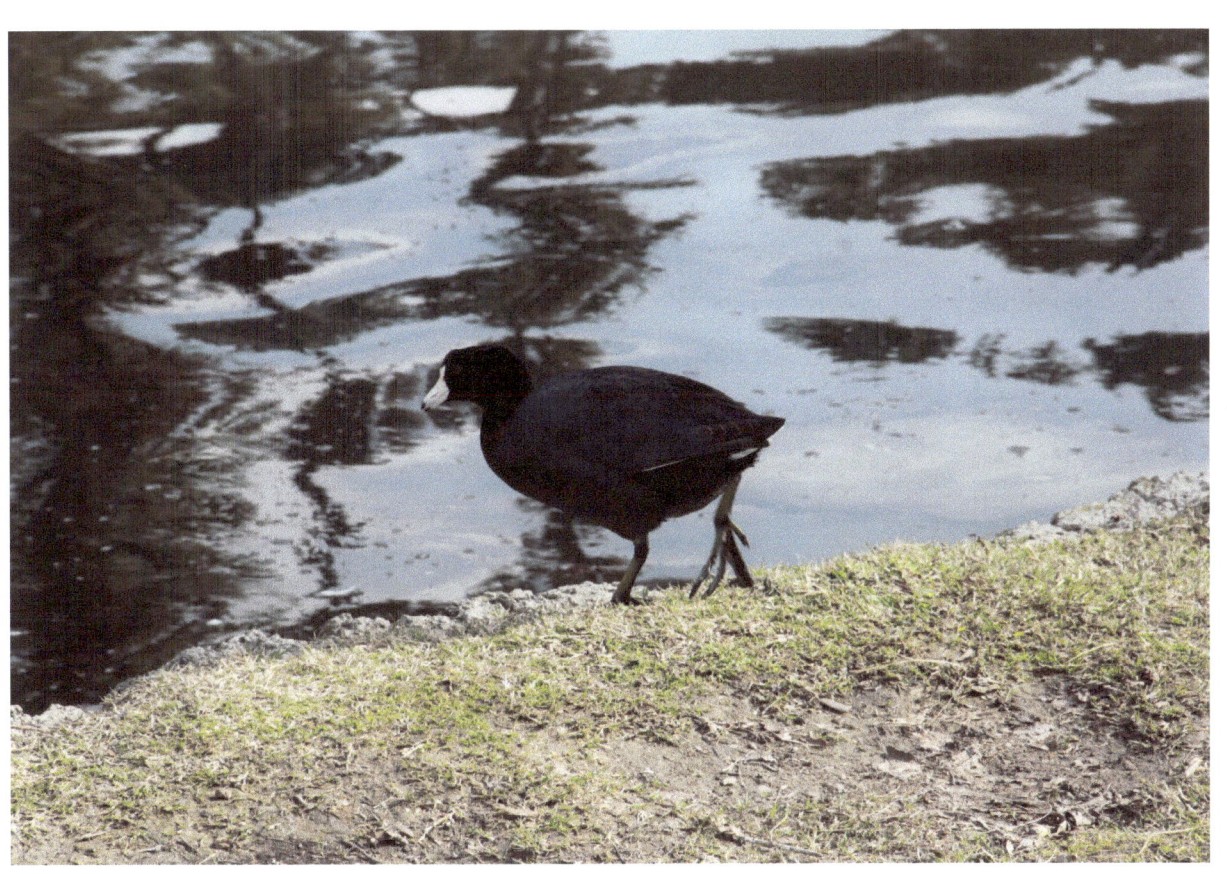

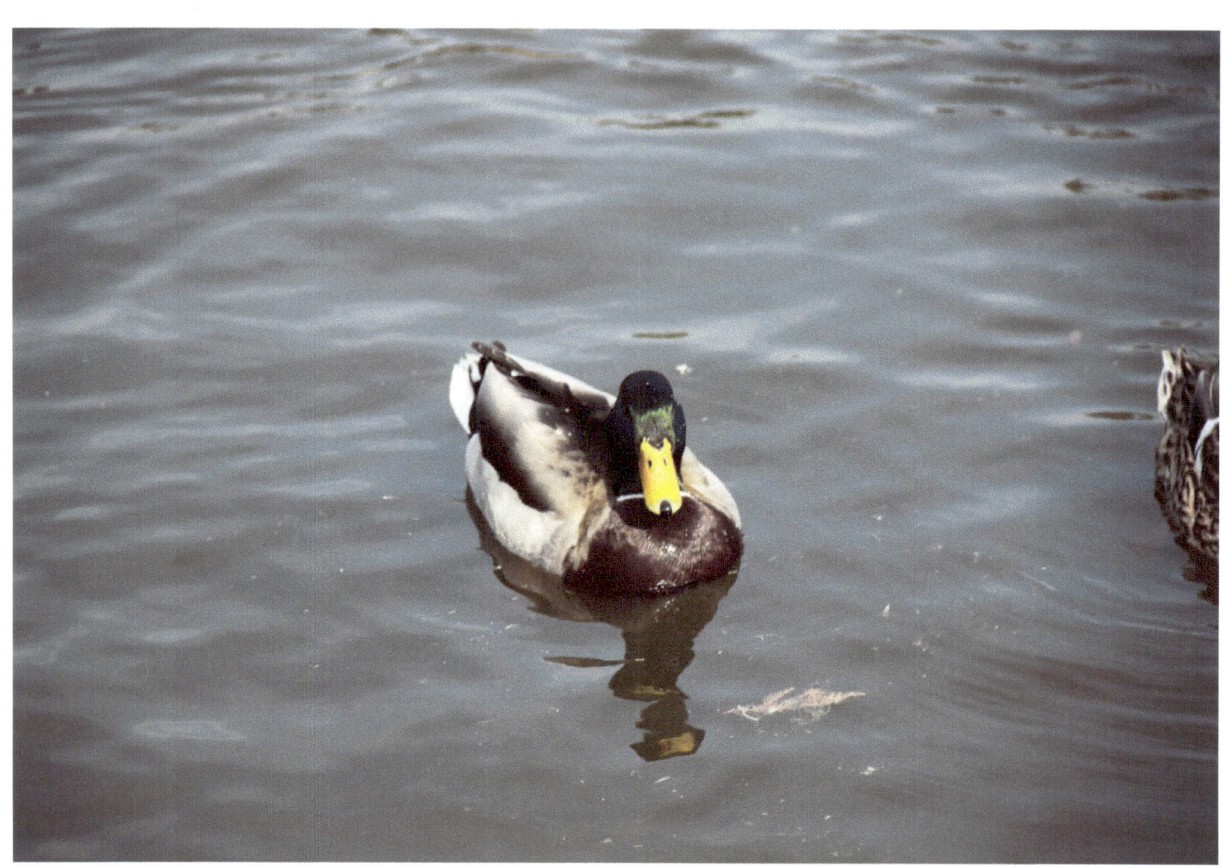

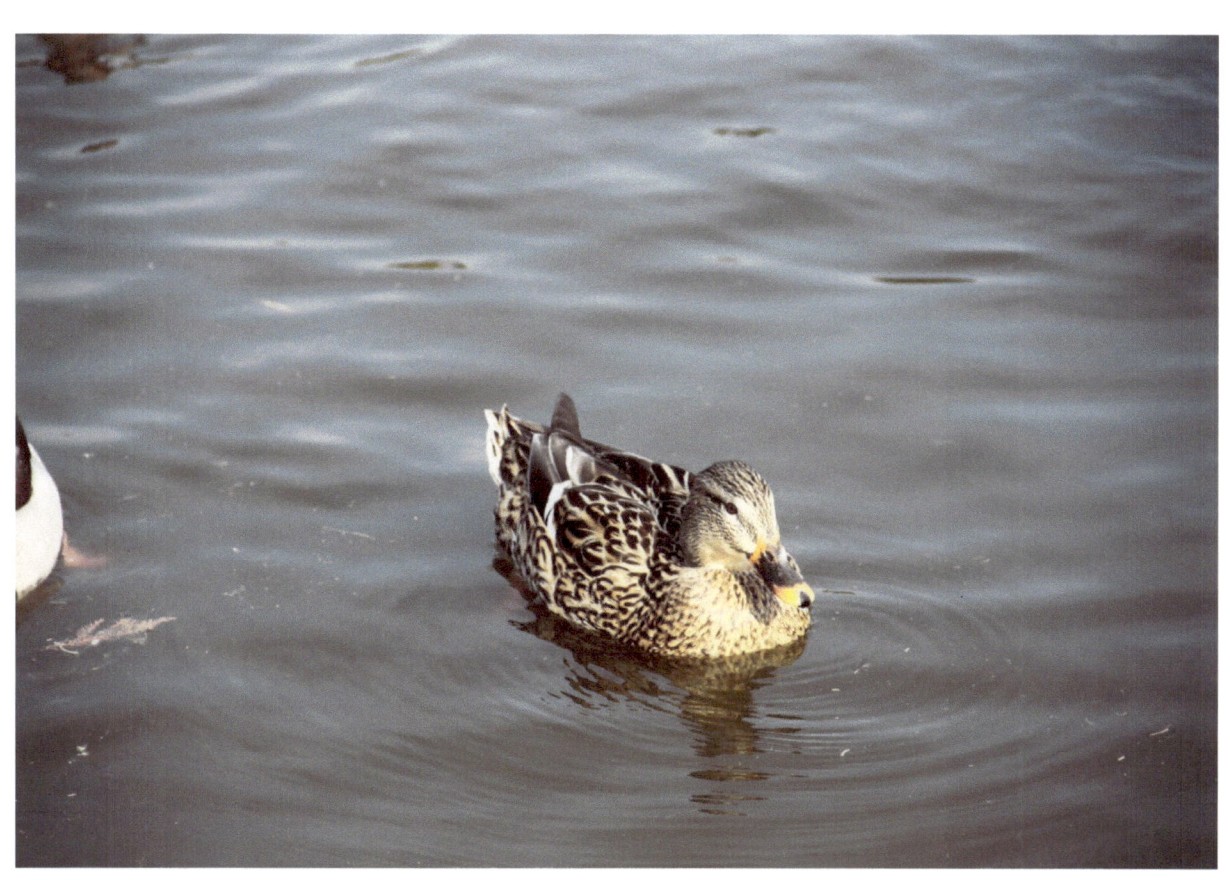

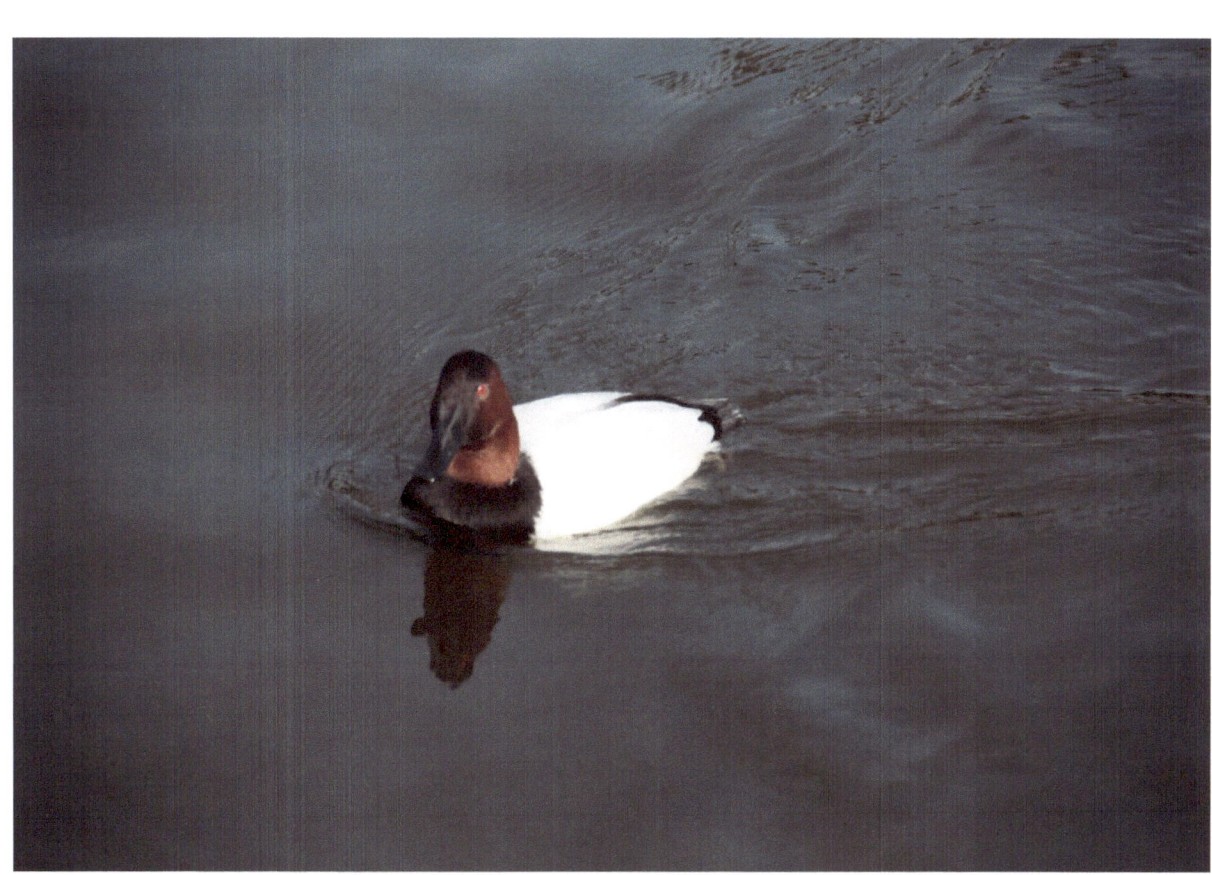

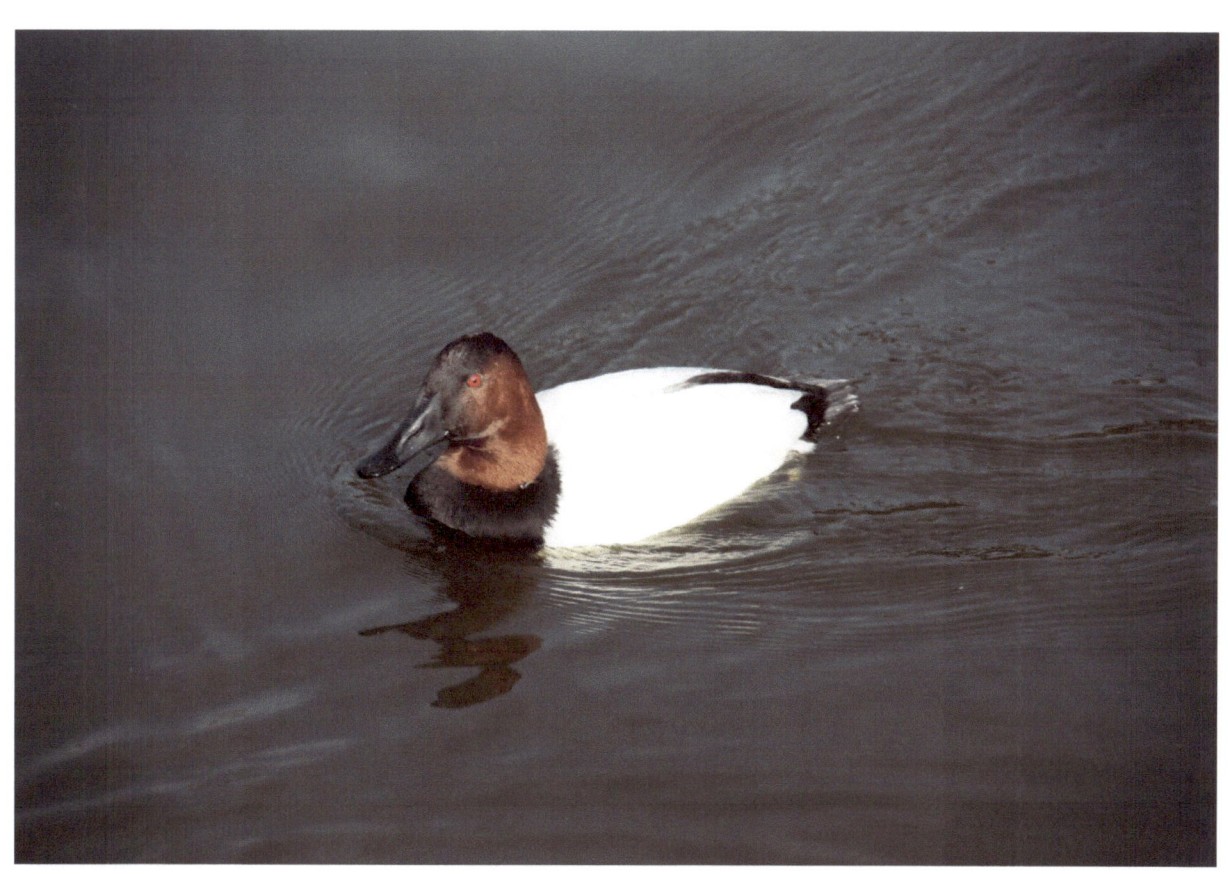

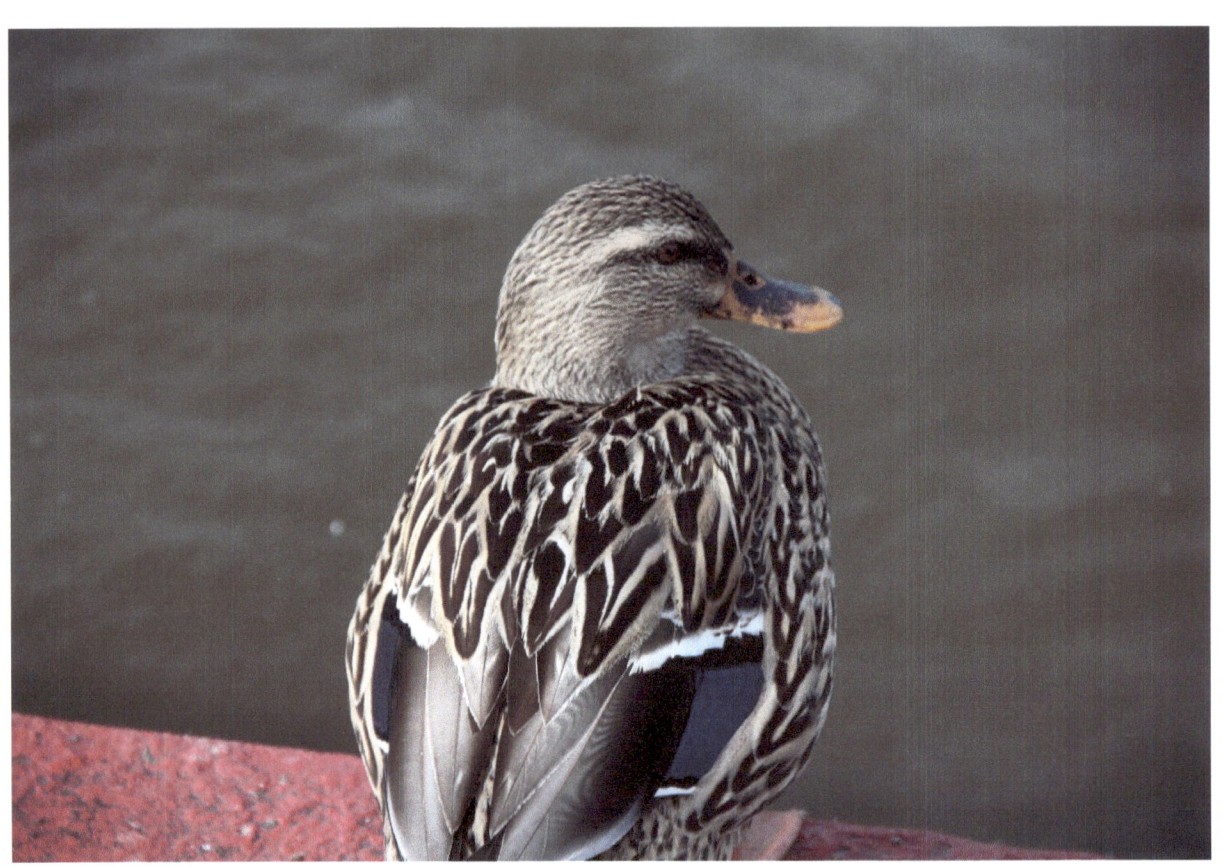

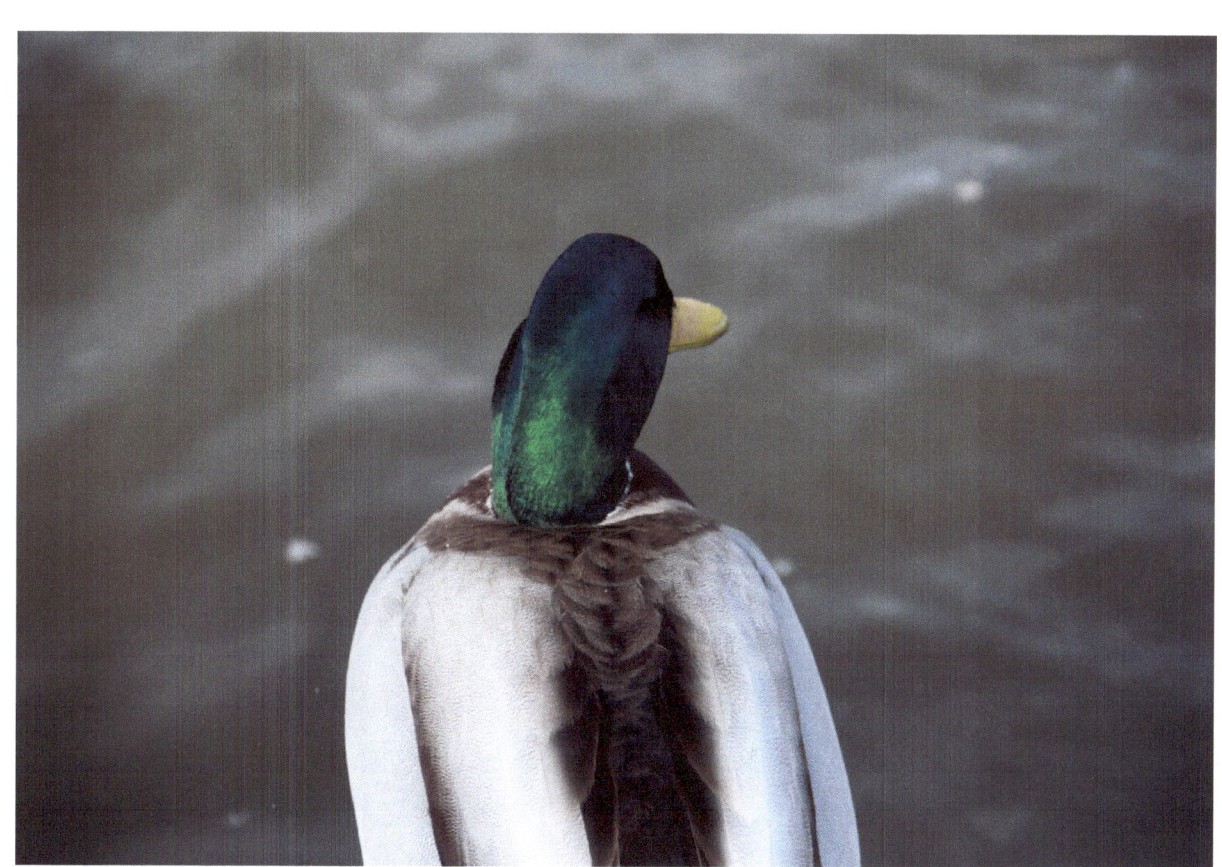

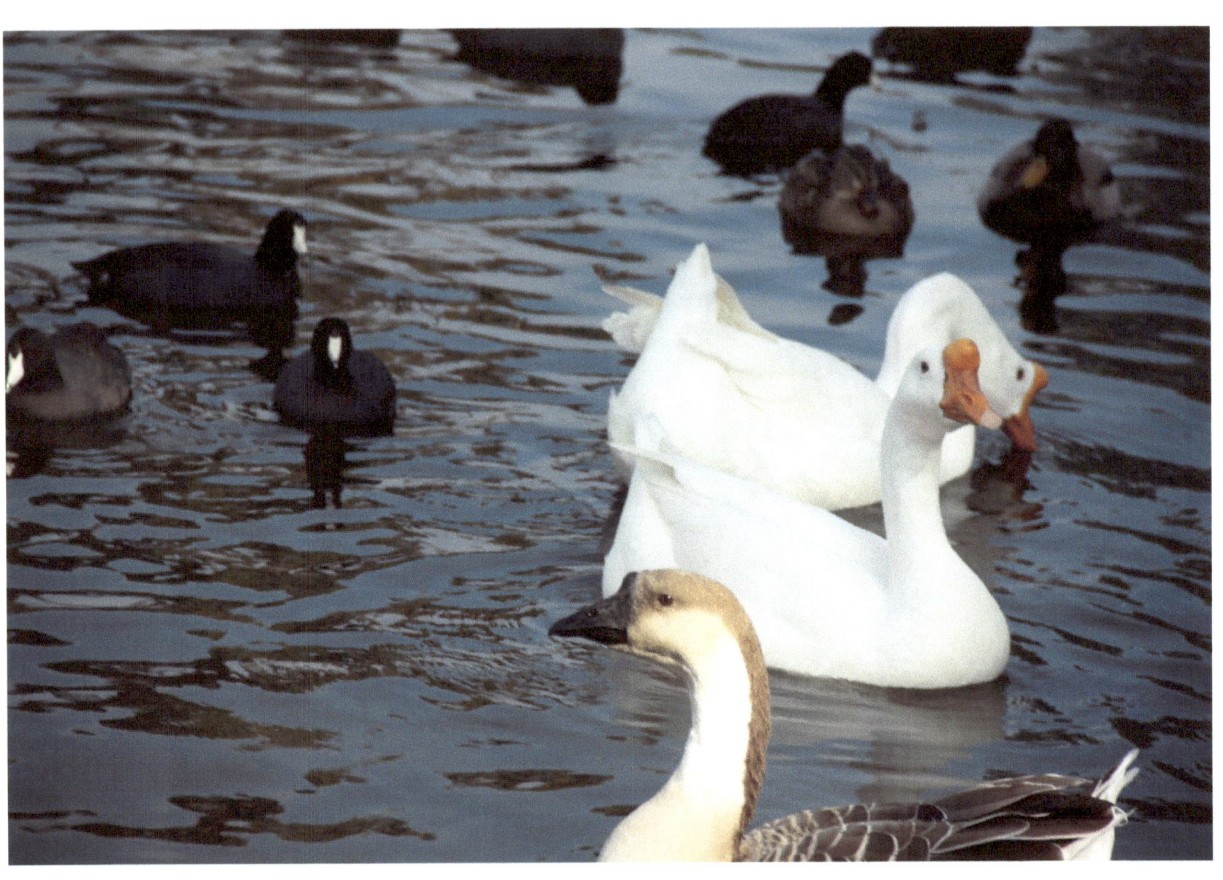

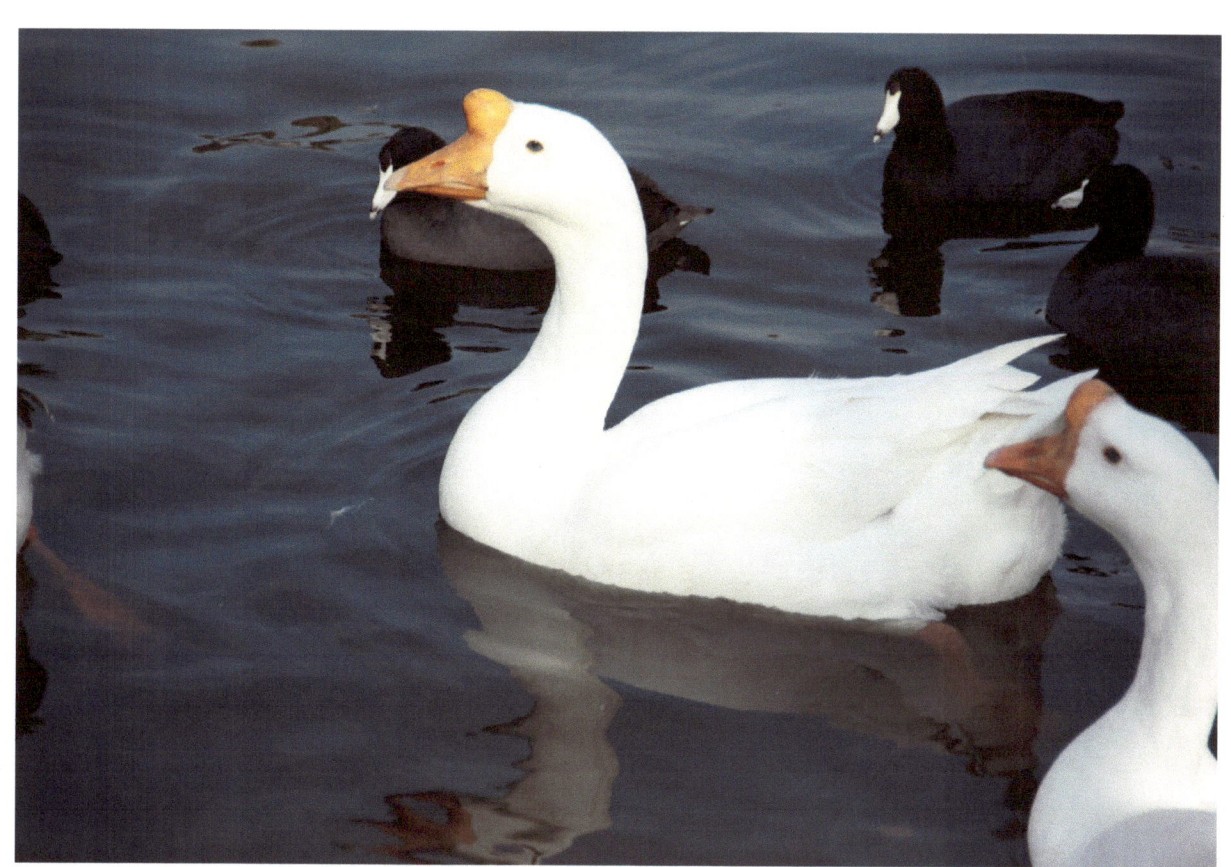

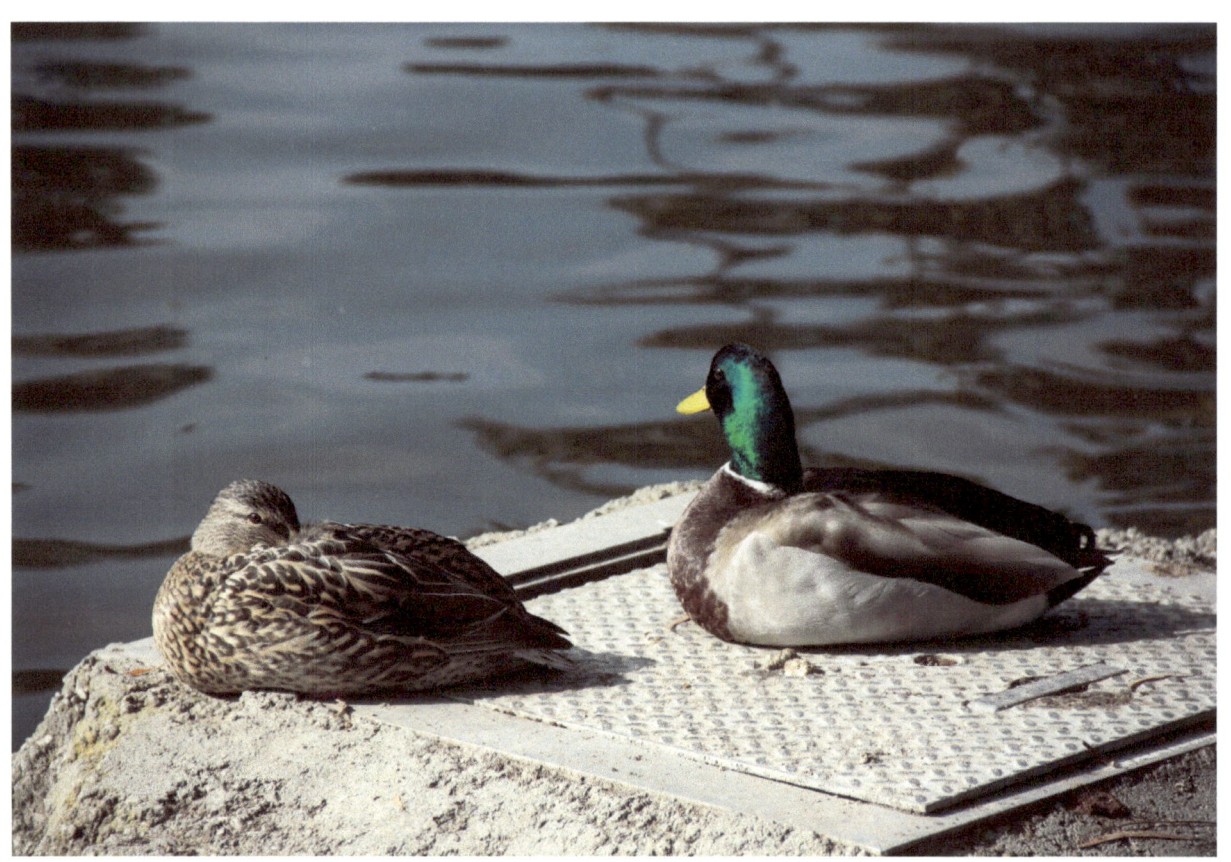

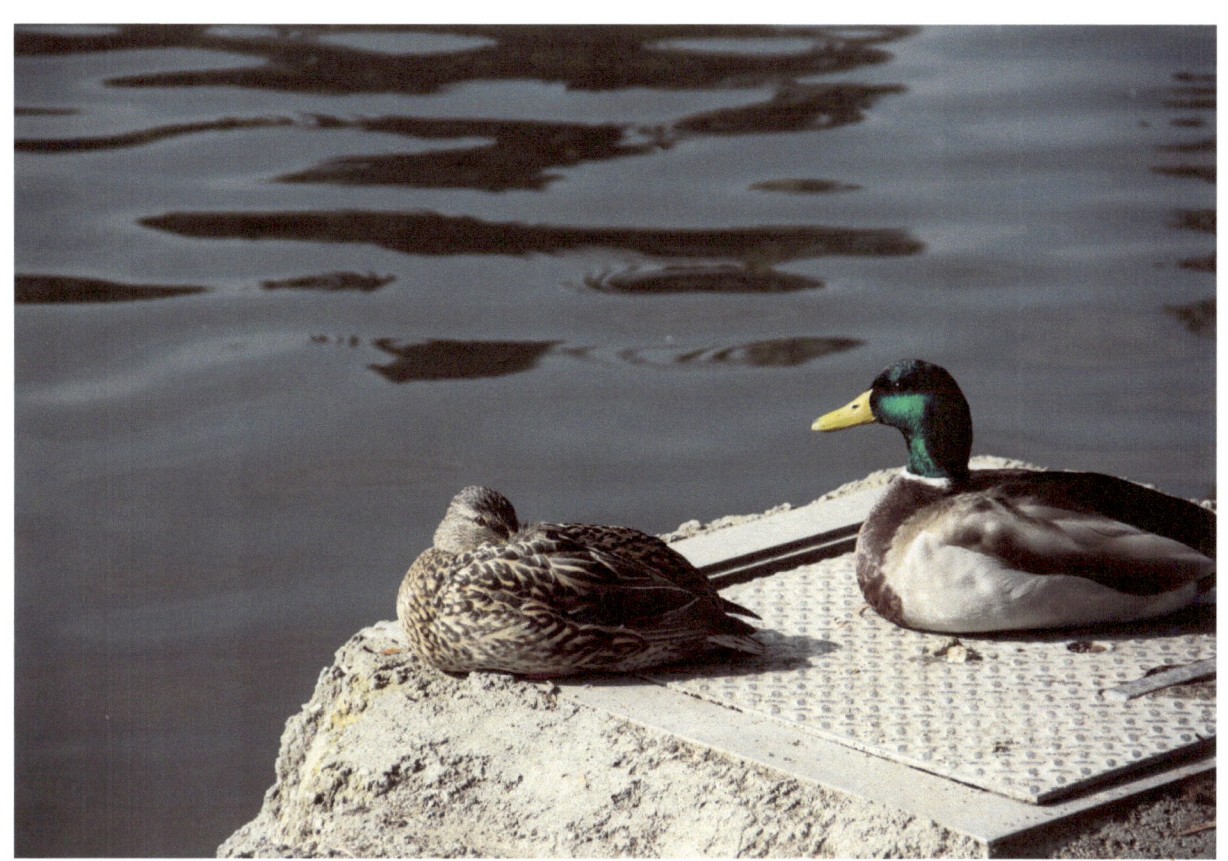

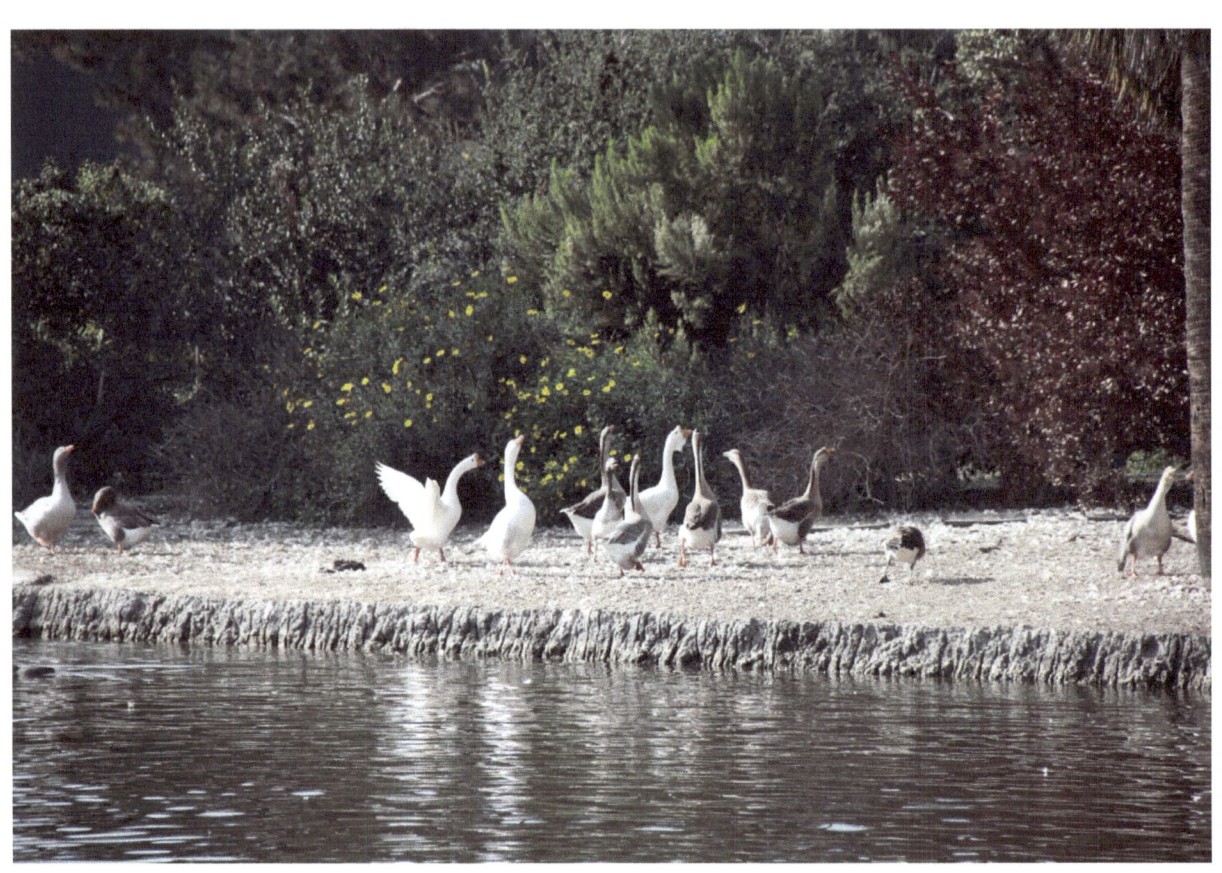

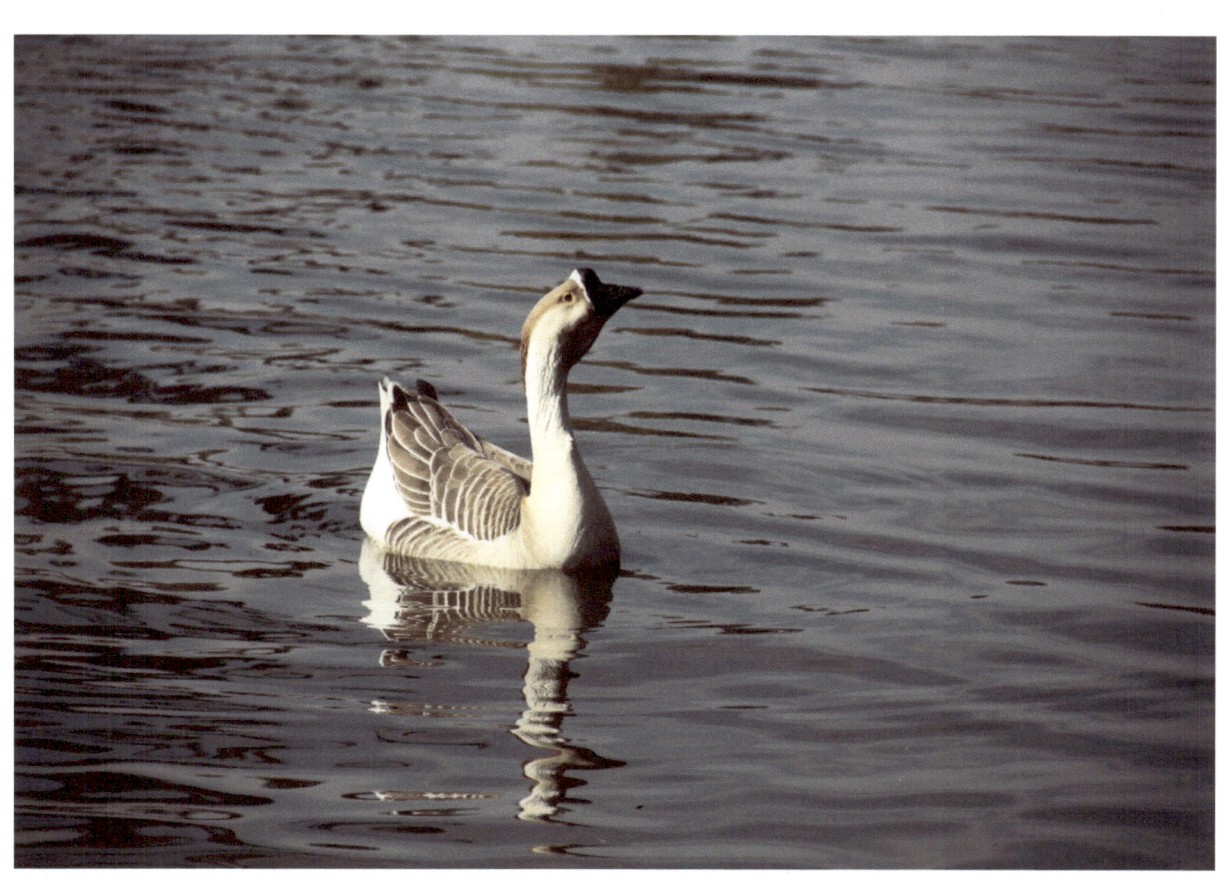

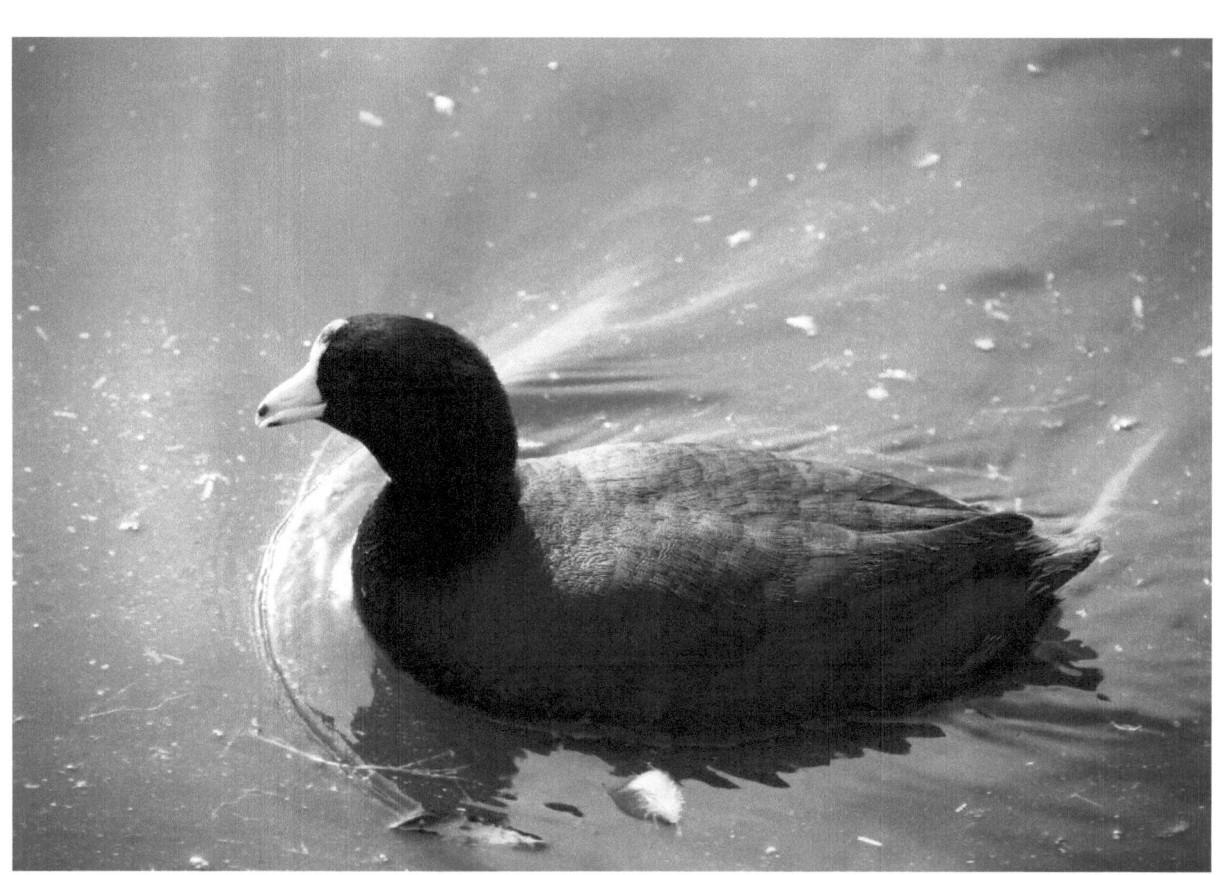

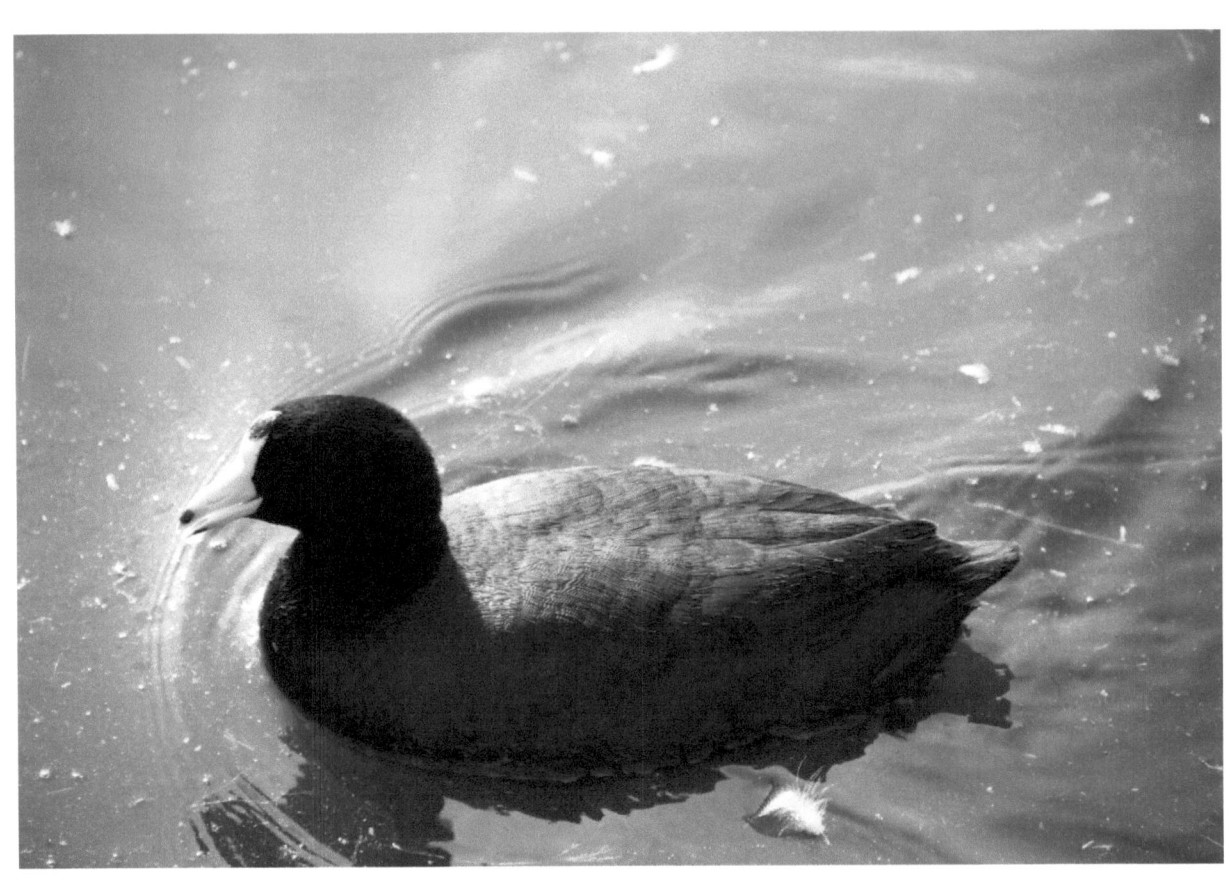

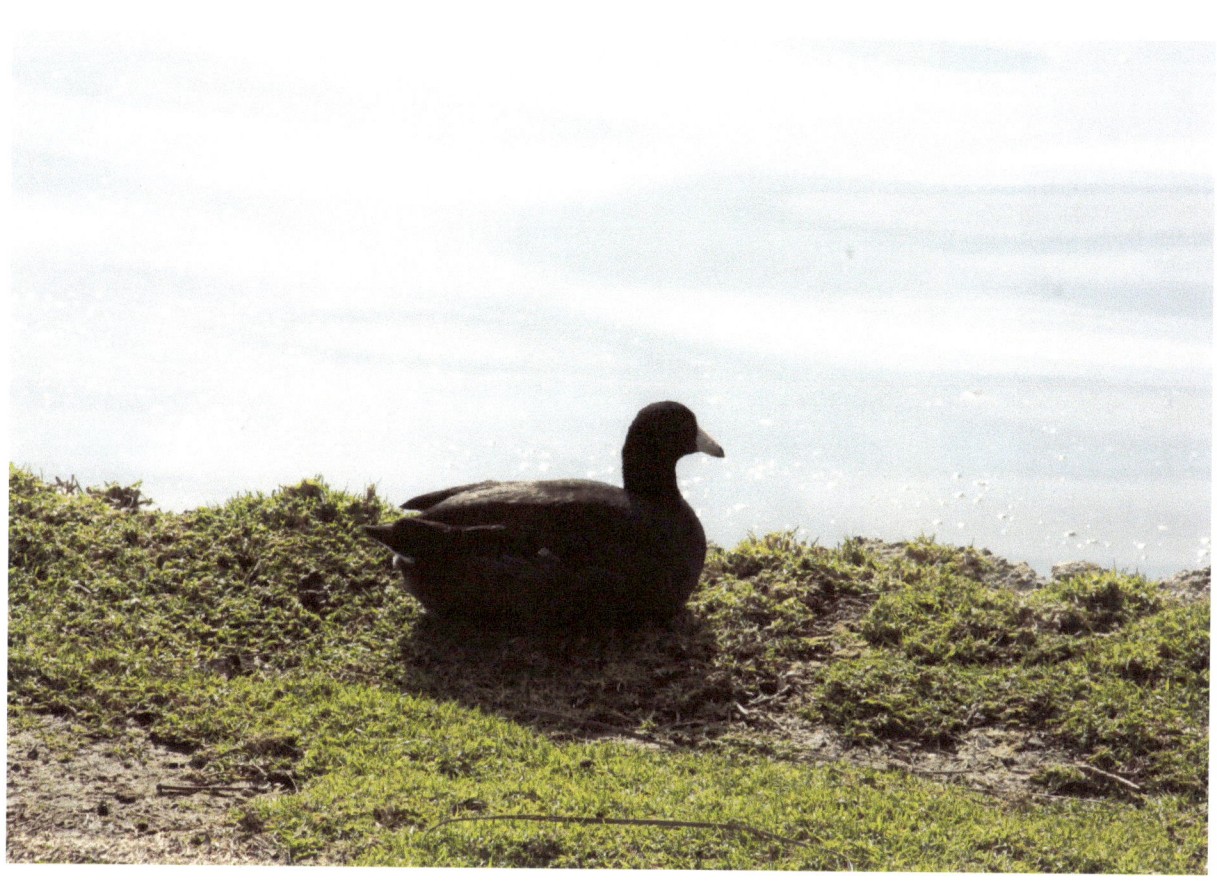